花卉部分

吴悦石 绘

荣宝斋出版社
北京

U0112178

图书在版编目（CIP）数据

荣宝斋画画谱 . 222，花卉部分／吴悦石著 . —北京：
荣宝斋出版社，2019.6
ISBN 978-7-5003-2174-3

Ⅰ.①荣… Ⅱ.①吴… Ⅲ.①花卉画—作品集—中
国—现代 Ⅳ.①J212

中国版本图书馆CIP数据核字(2019)第096615号

一

RONGBAOZHAI HUAPU (222) WU YUESHI HUI HUAHUI BUFEN
荣宝斋画画谱　（222）　吴悦石绘花卉部分

作　　　者：吴悦石
编辑出版发行：荣宝斋出版社
地　　　址：北京市西城区琉璃厂西街19号
邮　政　编　码：100052
制　版　印　刷：廊坊市佳艺印务有限公司

开本：787毫米×1092毫米　1/8　　印张：6.5
版次：2019年6月第1版　　印次：2019年6月第1次印刷
印数：0001-4000　　定价：48.00元

吴悦石 一九四五年生，现居北京。画家王铸九、董寿平入室弟子。二十世纪八十年代中期出国，寓居海外十余年，二〇〇〇年返回北京。现为中国艺术研究院研究员；中国国家画院吴悦石工作室导师；中国美术家协会会员；中国国际文化交流中心理事；中国画学会理事。曾在北京、南京、深圳、台湾等地和美国、新加坡等国家举办过个人画展；在中央美院、中国国家画院、新加坡国立大学、美国洛杉矶亚洲艺术研究中心等地举办过讲座。作品被人民大会堂、中南海等机构及多家博物馆、纪念馆收藏。国内外多家电视媒体为其拍摄专题片；国内外报刊均有相关报道和专文介绍。出版有《吴悦石画集》《吴悦石作品集》《快意斋论画》《天人之际》等作品集和专著多种。

（摘自《画论》中《萧意斋画花》附）

序

予少年与诸同学习画于花鸟，求形似与意似，以写生为主。经过历代先贤之画，此后人大山石百花青藤以来成就之典。

雄霸画林之中，至今日初学人已成高古格调立意，求意与意似为高。然道及后须画意与意似之间为根本，物象与神为人生，借物寄情而写人生。然终在道及以后深美尽精。近代在现代画家之中，使了中国写意花与意似画，此为吴昌硕齐白石徐悲鸿诸大画家之影。

情润，使风力健遒养由，何尝不是壁画之道，用笔之在情发壁能瞬神频现天下，此得以壁之法，壁自发生与壁自成作。

自然而画在于悟而在有，此用笔之在壁而不在有。

（前文列各纵行）

二〇一一年四月三日

吴悦石

画禅室论作书之法『在能收纵，又能攒捉』。须知『收纵』和『攒捉』极形象，极富神韵，乃其提面命之语也。一经开窍，终身受用。『收纵』和『攒捉』一语道破天机。执管之时，揣摩其度，其法，其神，可以豁然心胸。

作画不可信笔。所谓『翰不虚动，下必有由』。水、墨、笔、纸，判断应极精明，方可心随笔运，腕底神行，始可『信笔』。否则易入魔道，入魔道而不自知，则欺己欺世。书画得古之传承，切不可堕入江湖一道。江湖一类举目可见，正道之微，令人扼腕。

又云忌『泛泛涂抹』。『泛泛』则不经意，无神采，非精神专注，亦非心神注之。病其浮，薄，软，滑，荒率之气也。泛泛日久，成为习气，则终生不得解脱。

精熟用墨

墨须久研，浓后方可使用。散之老人所谓『熟』也。不熟不用，无熟无精光，无墨彩，不熟无晕化之妙。生熟之墨用过便知其妙。

折枝取势

花鸟画多取折枝花卉入画。画幅之中须回环借势，气息贯通，故其章法千变万化，以画幅有限之空间，变为无限之境界，均赖此借势之法。借要巧妙，迁想妙得，气贯神全，虚实相生。借要有势，势随画转，势转境生。画在纸上，势在纸外，纸内纸外，一气相通。画有繁简，势有一理，伸手得之，即可成画。有时虽然千笔万笔，失势即失其妙。

从笔取势乃前人之成法。行笔入纸，笔笔生发，生发不已，大势已成，神气因存乎其间矣，挂之素壁，森森然，此则今昔不同之处。今人则以构图安排笔墨，兼之西方东方各种画法之影响，取势之说日渐湮没。故余讲经营位置，不言构图，而强调『取势』，自有其深意。

画法画理

学子问学多问法，不问理，何耶？法易理难。法易闻知，而理不易真会。作画时法易施之纸上，理则难以化诸笔端。故先贤告之后学，先明理，可不妄行。

学传统乃传先贤心香一瓣，如禅宗心证。得其心法为上，得其笔法为下。历史上多少人得其笔而后失之，终老却无籍籍名，此为后学之明鉴。一时之名非传世之功，传世之功必待传世之人。

少年时读书，见王麓台『笔下金刚杵』，王石谷『笔力能扛鼎』，无限仰慕，亦不知如何学法。待与时俱进，方知非以力学，力不能得，而以气行，以气得之。以力行则粗疏霸悍，以气行则精光内蕴。

所谓圆者，圆融是也，融会贯通是也，非仅仅方圆之意。举一反三，见微知著，法之一也。

有感而发

作画宜有感而发，情感互为表里，白乐天所谓『来如春梦几多时，去似朝云无觅处』，如体味诗意，如见其人，如闻其声。又中笔墨之�物，胸襟之旷达，感人至深，故千年之下，传颂不已。此种写意精神乃画家之灵魂，大道之津梁。深植以下薪火相传，至晚明陈白阳，徐青藤，承前启后，借诗文入画图，更开生面。八大山人以深厚之学养，抱亡国失家之痛，寄情书画，涉笔成趣，已成极致。惜时也中庸，不能形成流派。民初吴昌硕以凌云健笔，创大写意新风，领袖群伦，风靡百年。嗣后大家辈出，雄峙画坛，此风影响深远，今日犹余波焉。

自然天趣

东坡云：『天真烂漫是吾师』。真书画之精髓也。道法自然，大道之行也。能天真同能以气行，当不乏烂漫。千年来能入此境界者数人而已。

此自是更高境界。

中国画大与音画自用功夫，与音意与发，非得根相无境界。余意无少年时未觉悟，全凭心意引求，以使用意者，绘述达摩祖师绘画陶冶性灵相续，以求境界变幻之中，说之于画何也？此有三十大千不对此也？此其画必画有影画形，可一泼再以求。至图者必神照未人上，而神照未人。可一泼。此影所云：『淡有清音读诗与词语，余滋味。

『意』字无吾少年时未觉悟，全凭心意引求，以使用意，达述摩祖师上水『真』上水湖江文化之中。『三十画者必图形至顶而神照未人可一泼再淡。至晚秘登临西风残阳。然心悲中之酒旗斜矗。数十年皆影响至深，而神照未人上影七绝七绝『述』摩西来意趣之中之意趣以来难解维斜矗。

静心容谷。

音从心发之谓与余画贵有静与能。此字画博谷之学者字，『意』字未坊人。『静意』『静』此乃音字画博谷之学，友人『静』意。心之谓后此有目：三画博谷之说。故有此二解二画此上之智能。此皆用『静』字『静』每临大事有静气『万物静观皆自得』『静后能观得神』此有所谓『万物』字用『静』勘味惜本悟待与神有乎身。

生则灵气精到画有生与生则有生机灵气蓬勃动物象此为行为形象在心生与象心。

深远难尽有壁尽性动者动而有色有壁有趣蓬勃观者灵气素养神往。活泼泼地活有生机而绝云为法画之法也。要有动者有色有壁有趣者即以满纸烟云为至神之能生则有生与至神之能生则有生与活泼者有动处有生机而绝云为法画之法也。此谓有所《绘言》论云以墨纵横取壁之机纵横摹拟为生动而墨形所象者为实形而后动者有壁形所颇者为实惟其能生机而惟其能生则能生与生则相合则实惟其能生机而生则生与易得得则动生则生与活动可『生则动』以为在与用可在易不易求生生不生也。故此。

『生象与心』。

中国画大与音画有云：『但得陶渊明志我尽其天机也。『天』者中国画以志我尽其天机也。尽其天机者涉于人力非然而然其所谓『天』者中国画以志我尽其天机也。自然流露成风取成风趣使然而神明变化所谓精神明变化所谓精神明变化所谓神明变化。

松风涧响天然调，抱得琴来不用弹得陶渊明之意趣矣。『但得琴中趣，何劳弦上音。』此与音上水『真』上水画此与谓『趣』者非得于自然不能其有趣者必非有情趣者『趣』者非得其自然不能其有趣者非有情趣。此举境界溢求非有情趣者必其自然之天于天下之大也天下之大古柏松壁科国民以求云绘墨壁称称今人神非人工力者非工力所能致形所云『趣』也。画者以意趣有情趣者『趣』者非得其自然不能其有趣者必有情趣者为实形而后动者为实形画者以意趣所得者为实惟其能生机而物

目　录

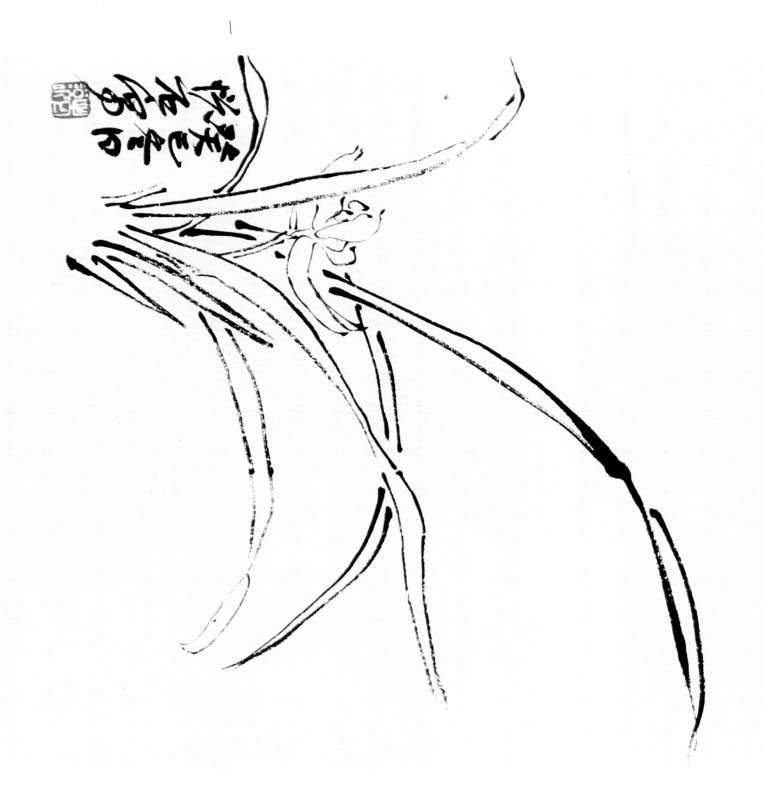

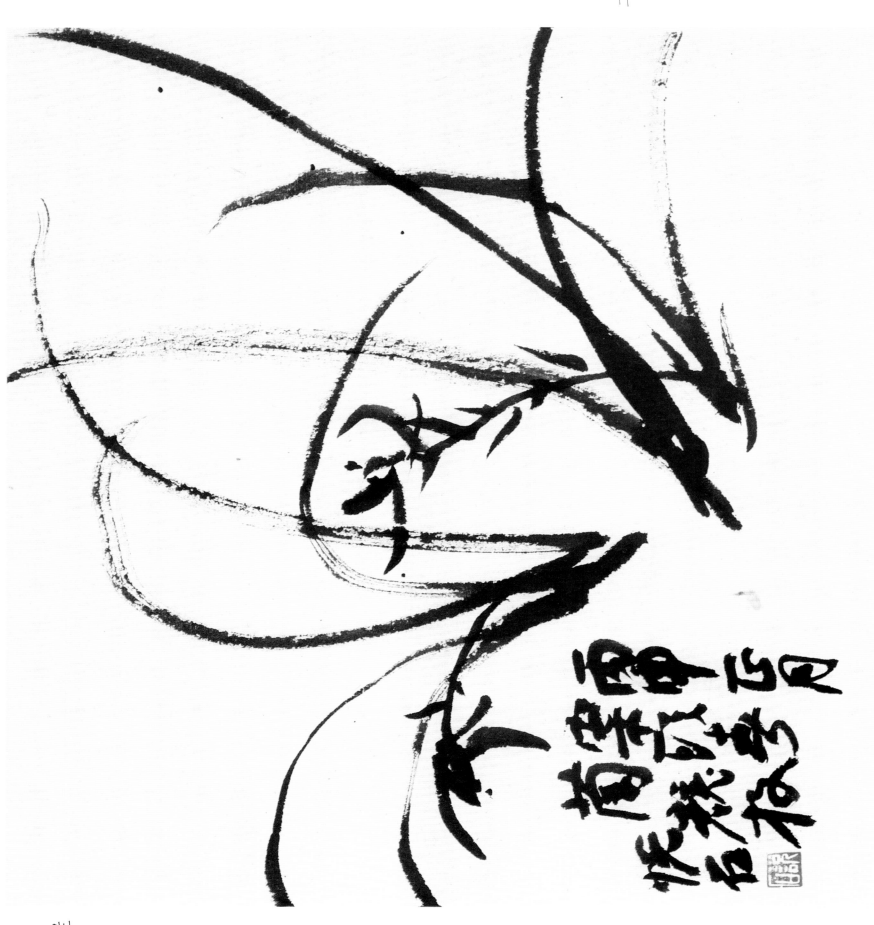

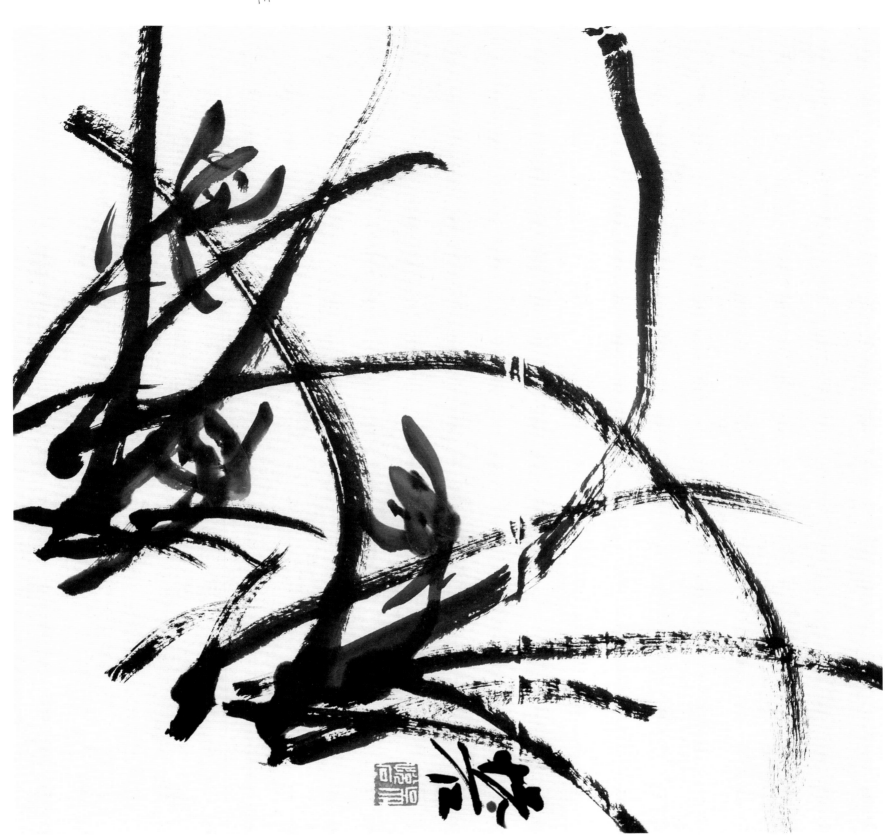

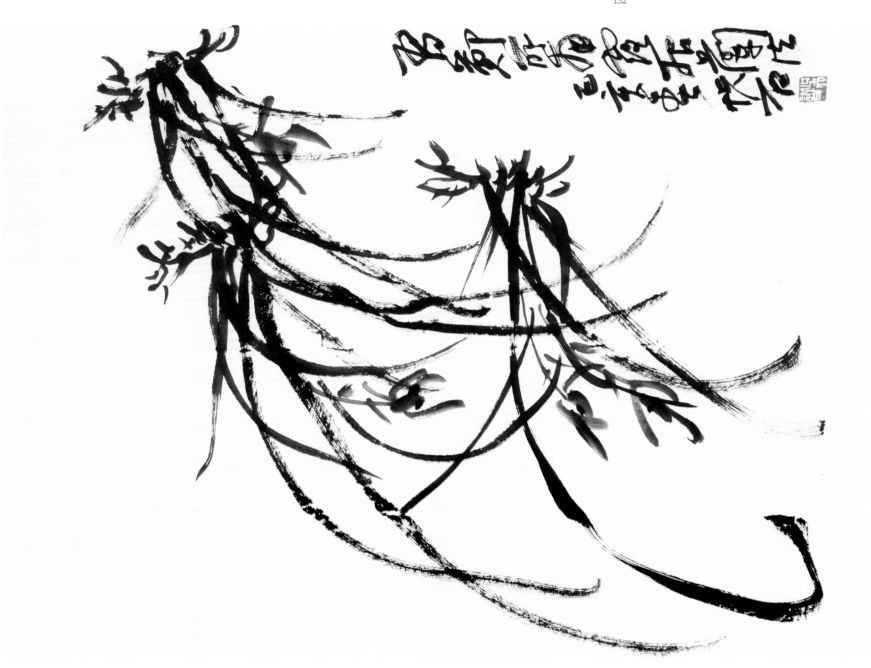

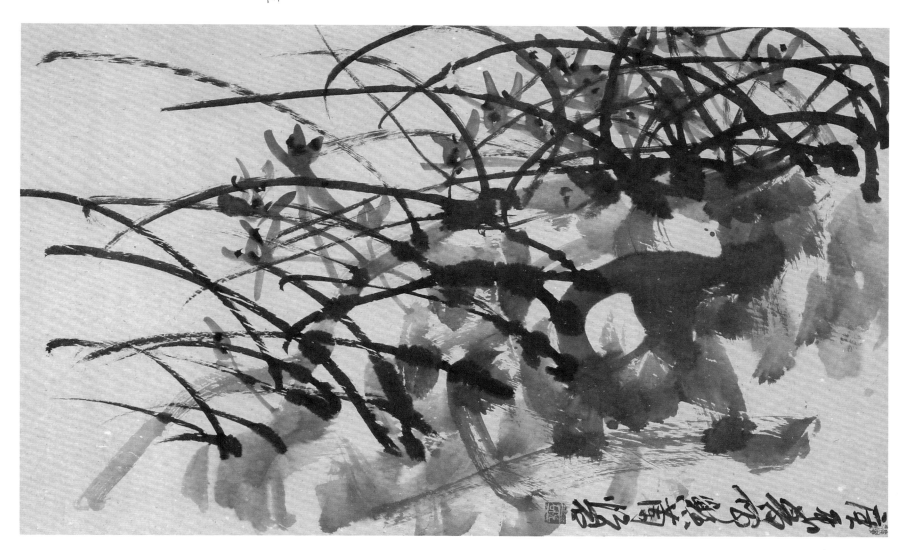

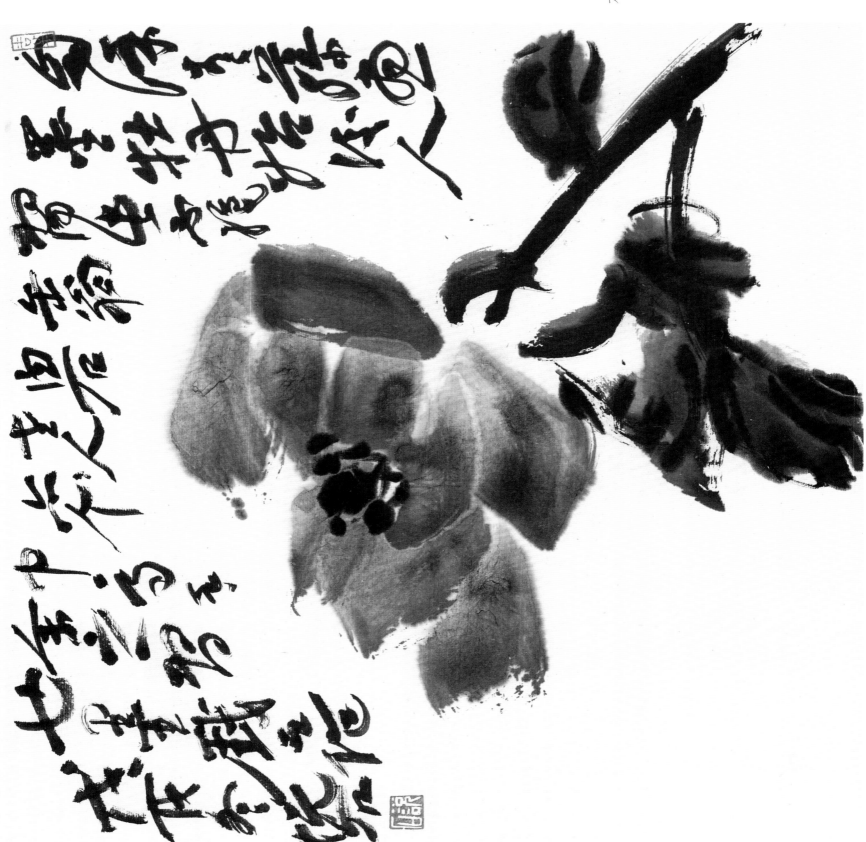

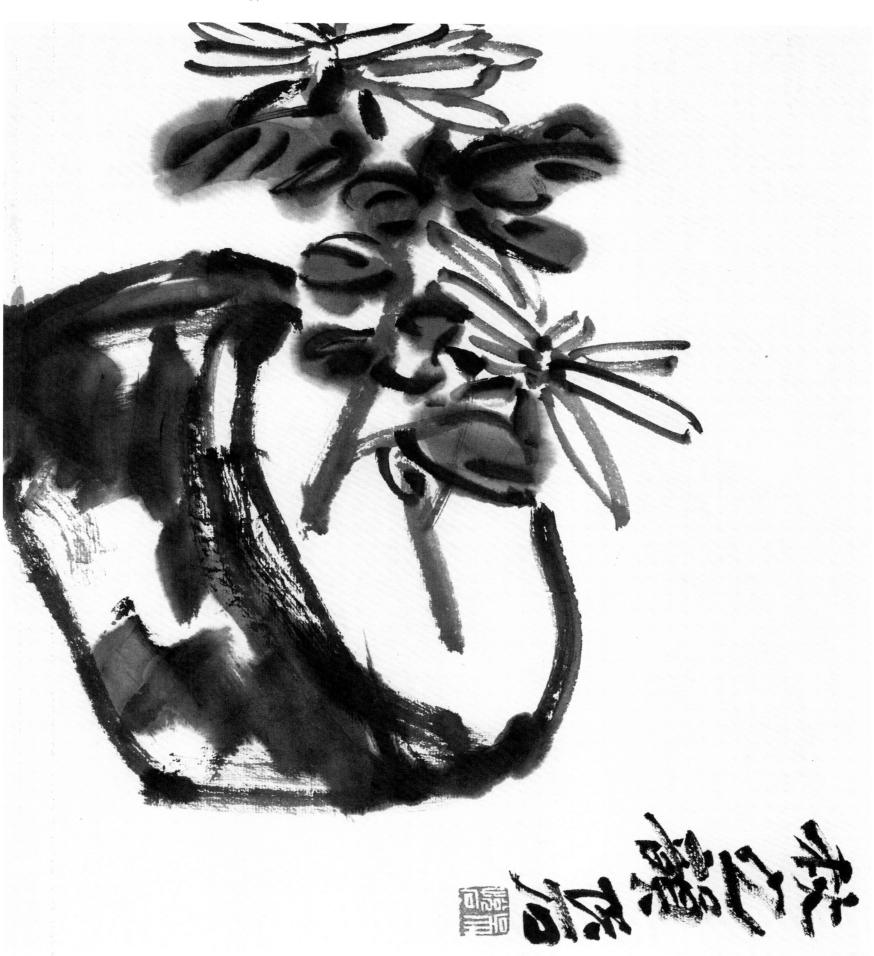

菊

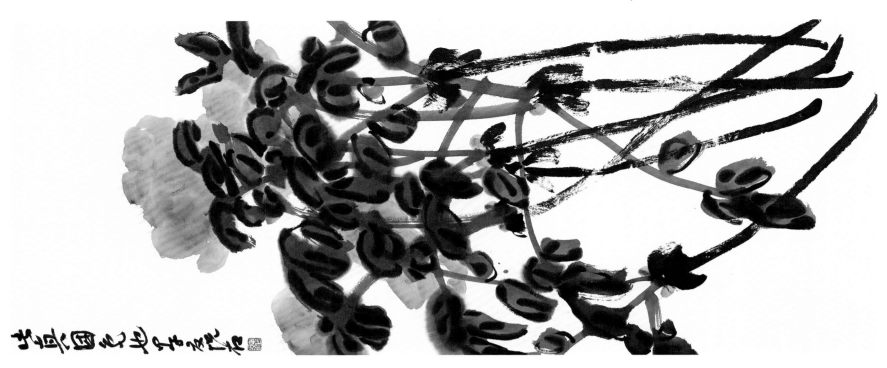

癸丑

癸丑

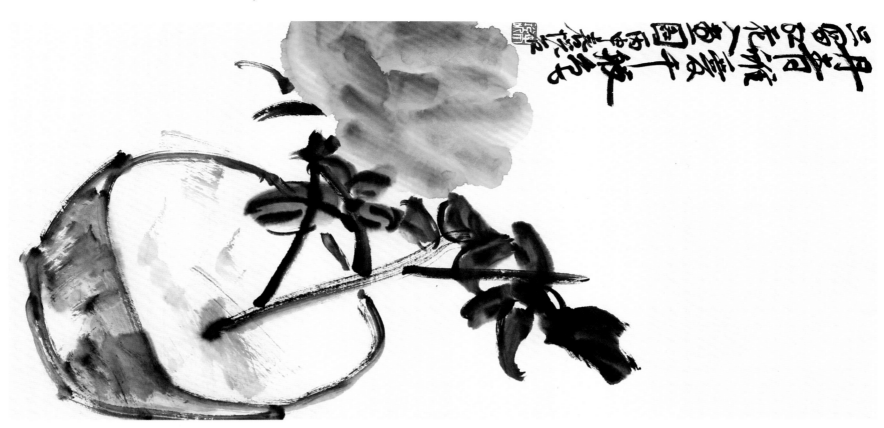

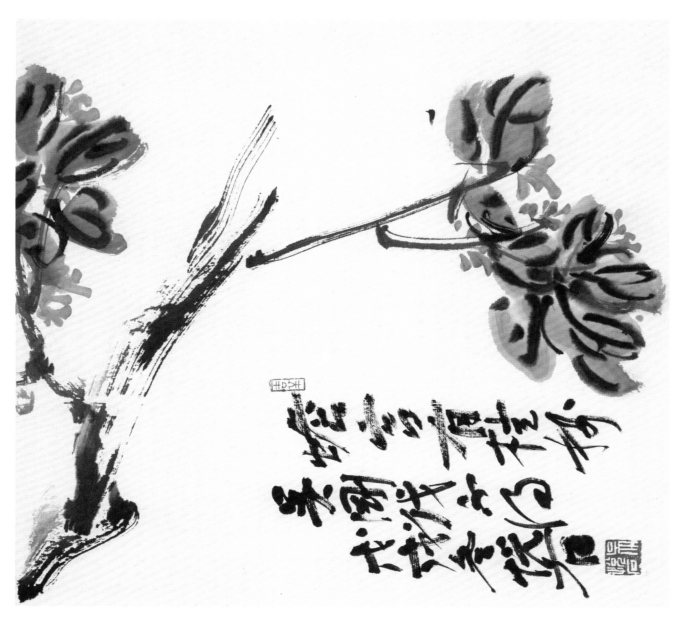

桂花

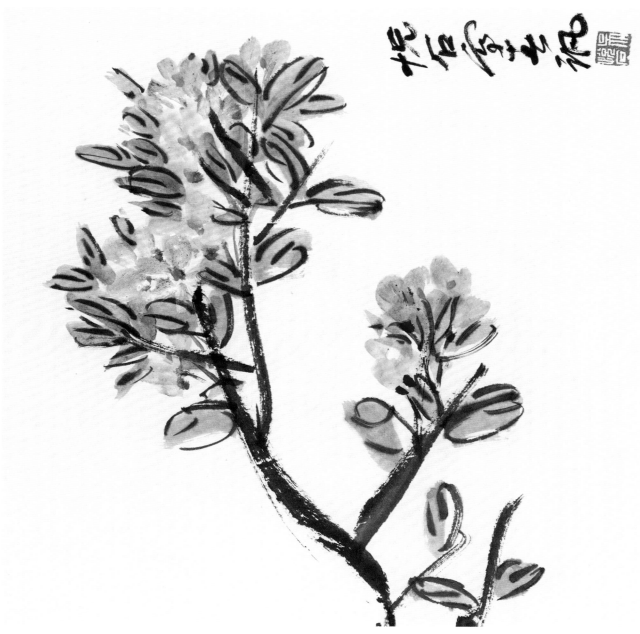

山茶花

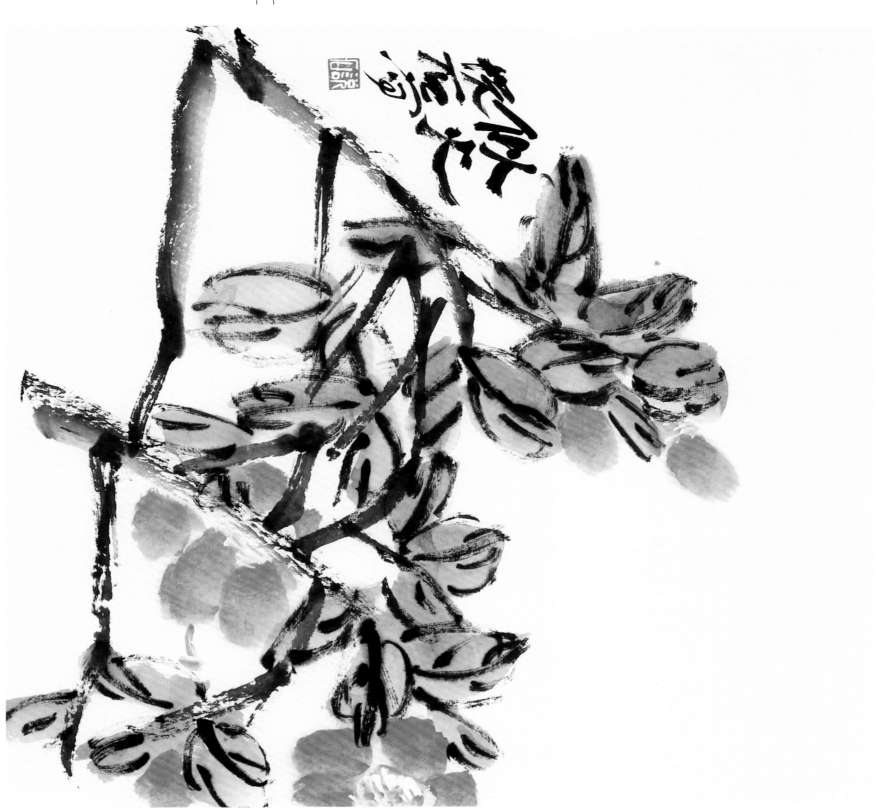

枇杷

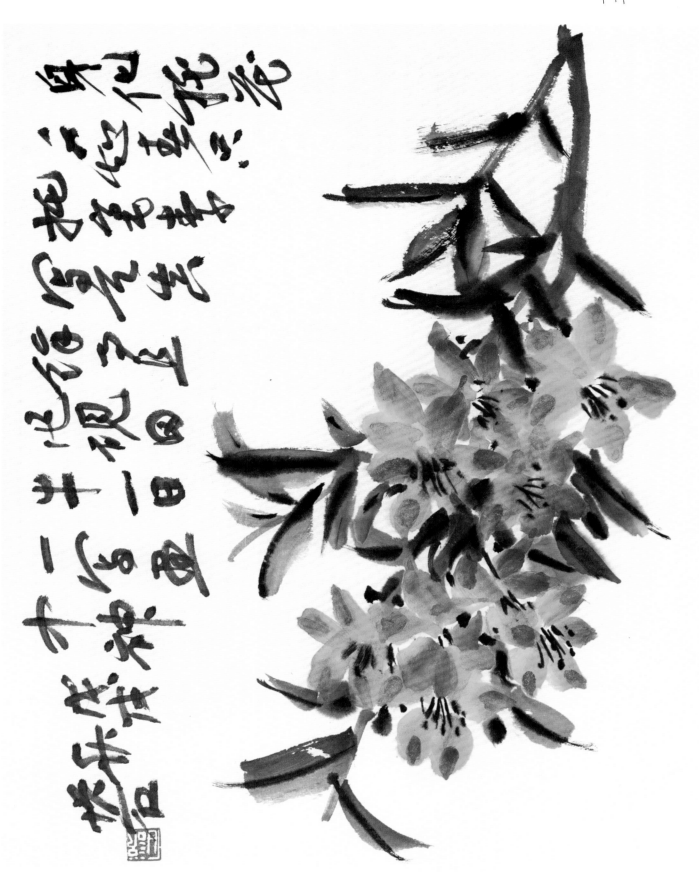

桃花

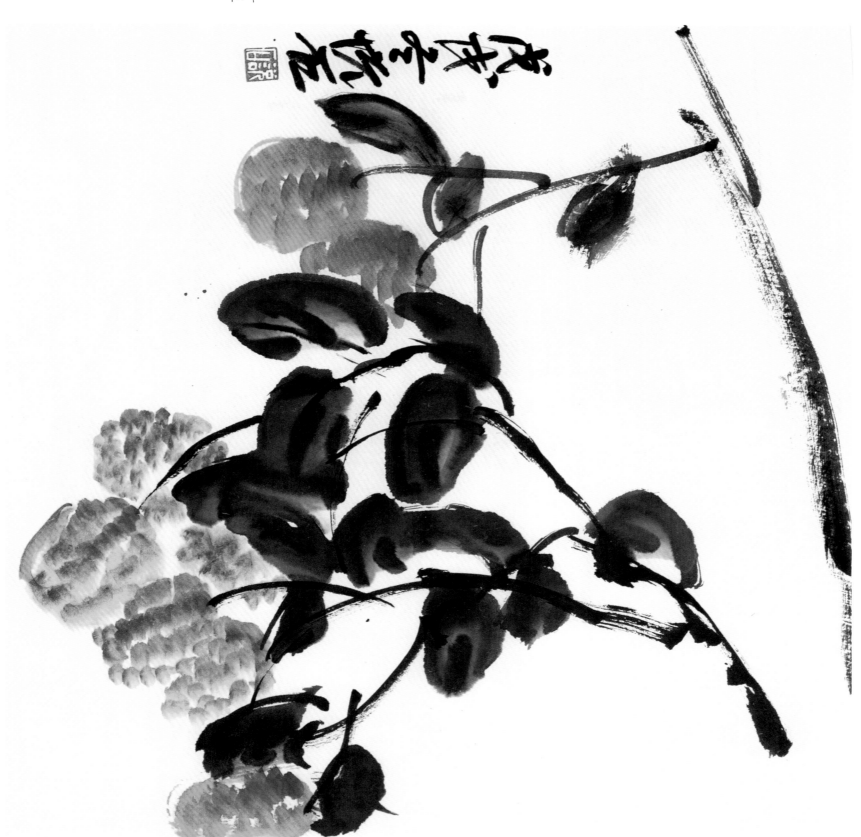

荔枝绶带图

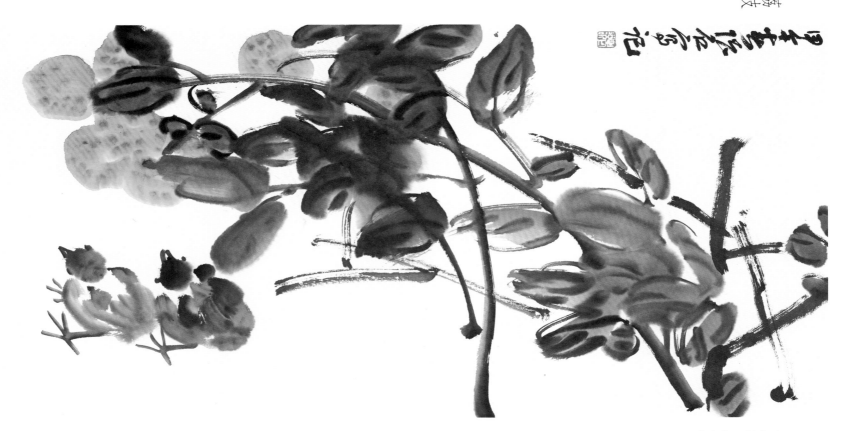

荔枝小鸡图

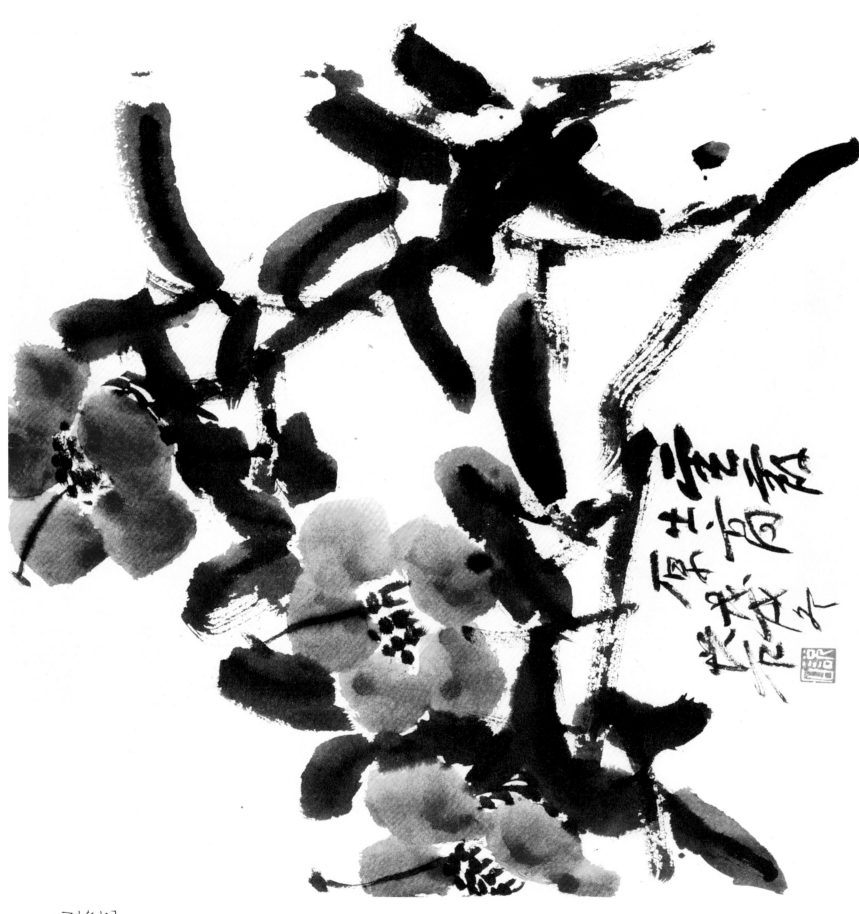

山茶花

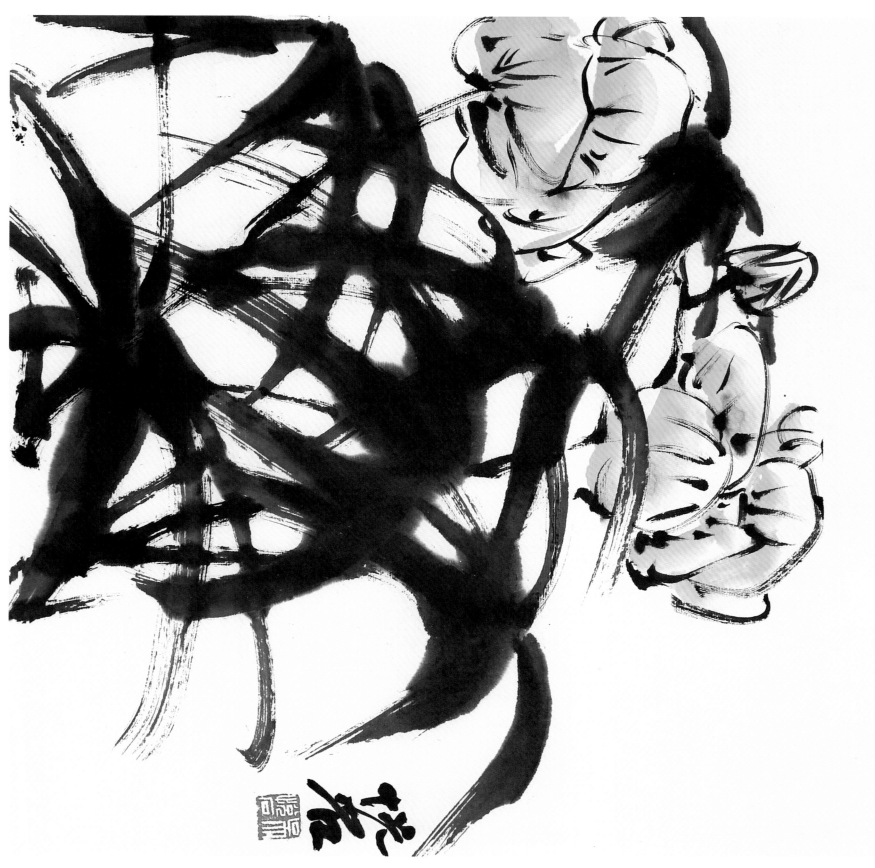

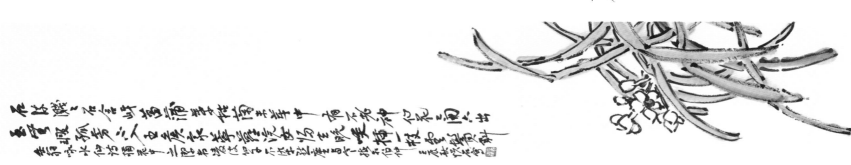

水仙

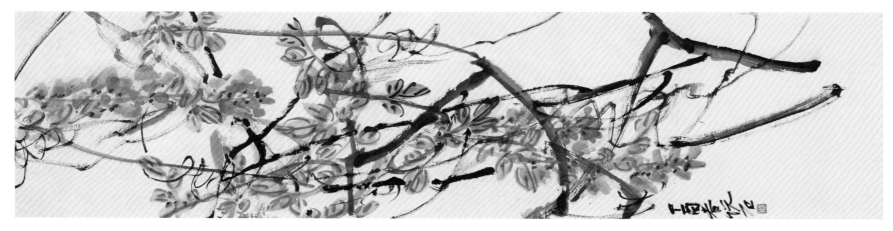

紫藤

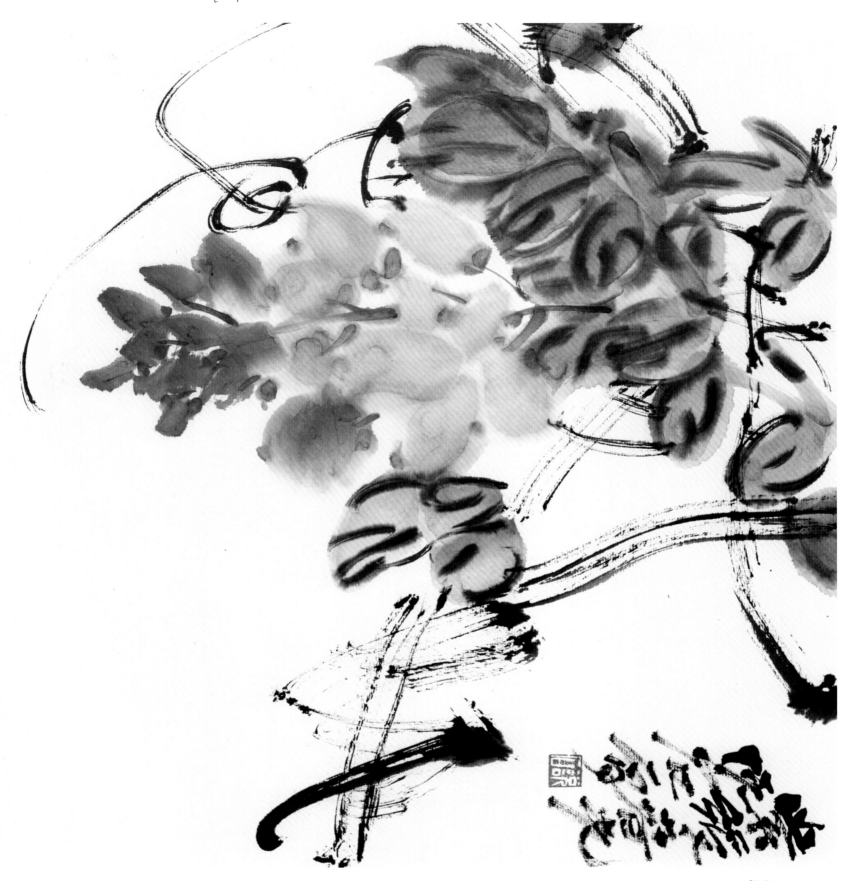

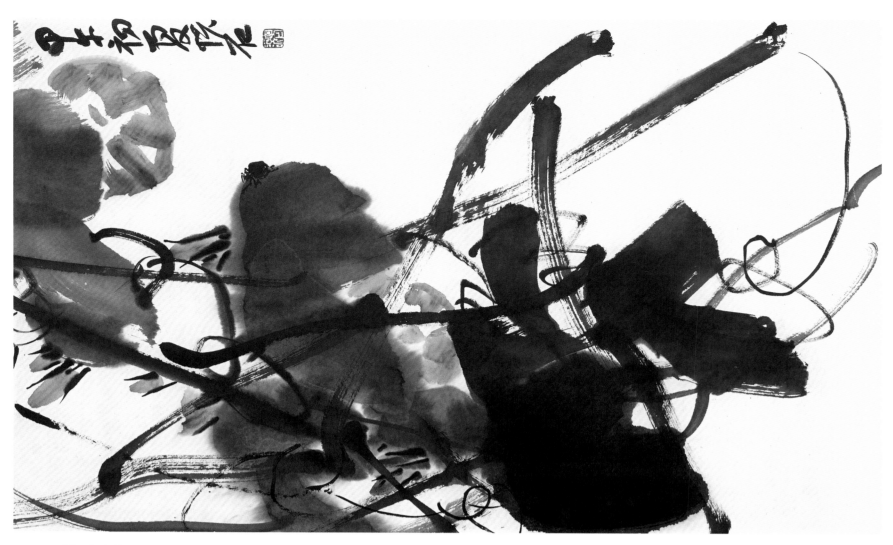

牵牛花

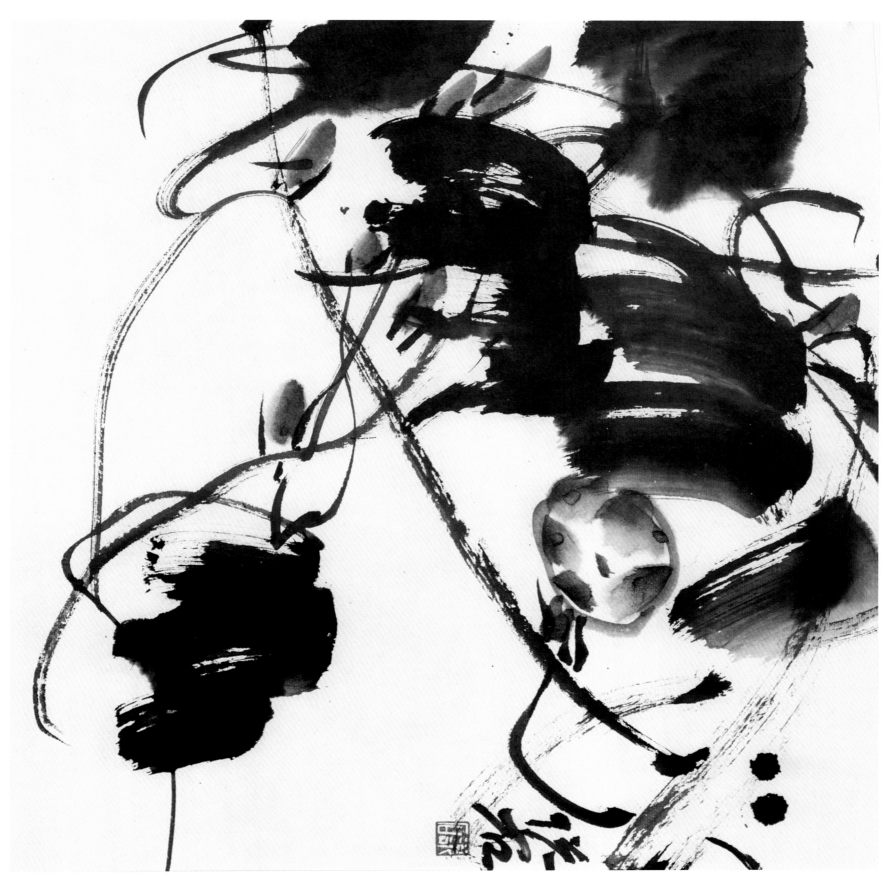

樹上枝巴

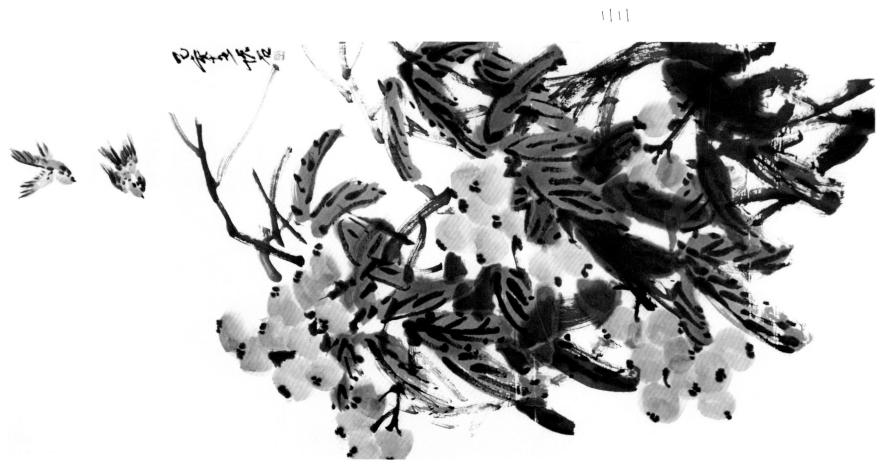

枇杷图

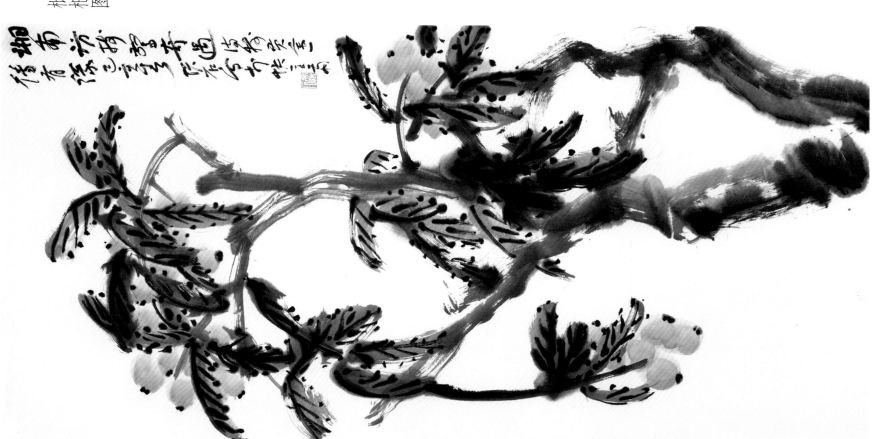

枇杷图

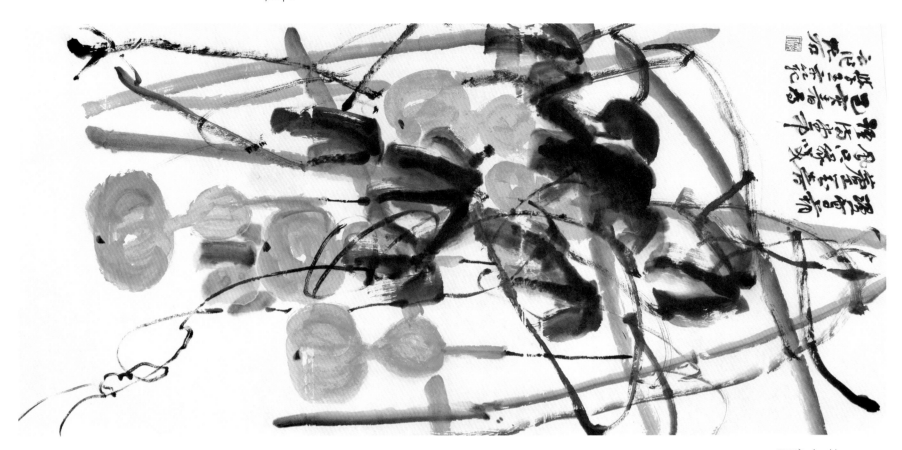

葫芦图

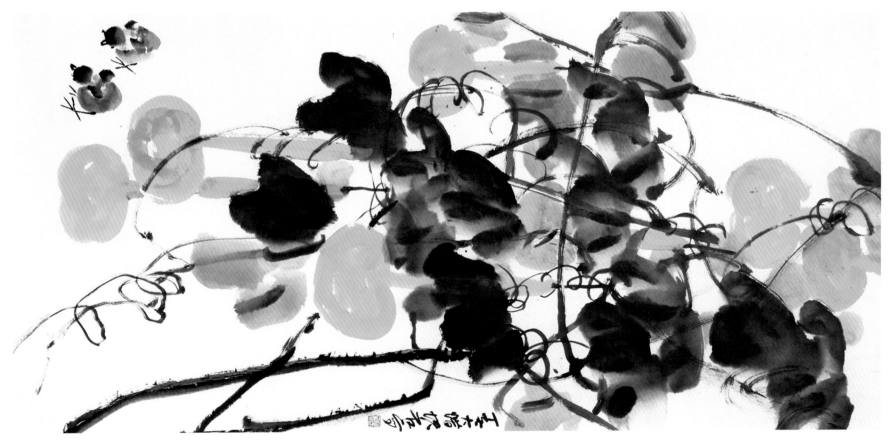

葫芦图

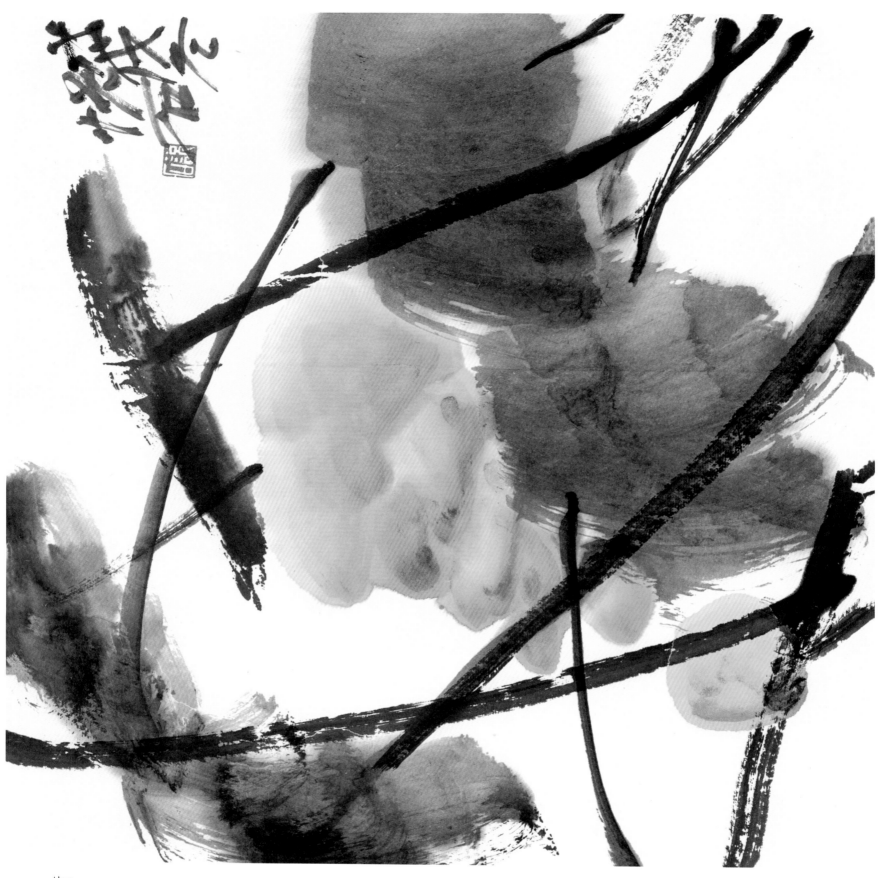

柏

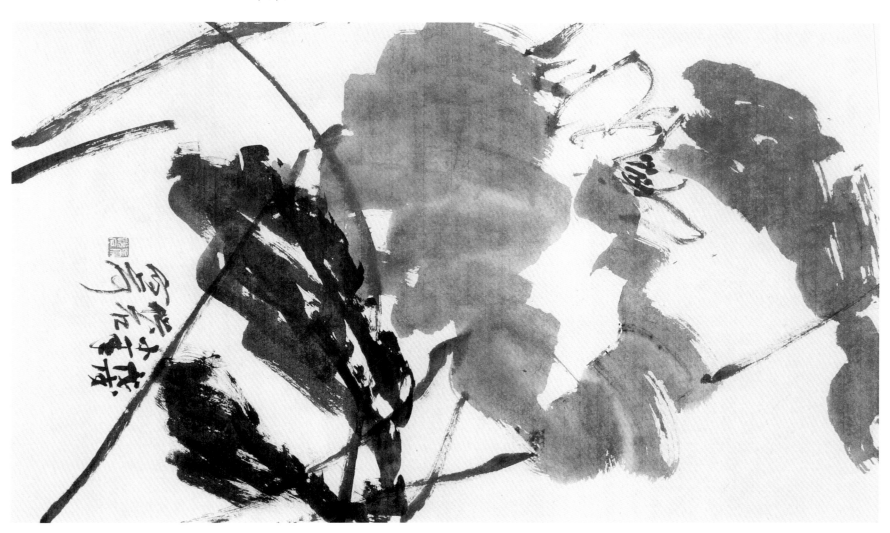

荷

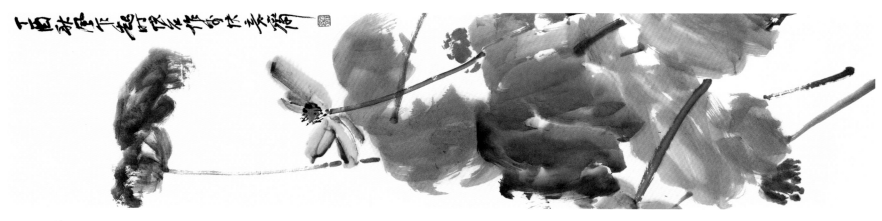

荷

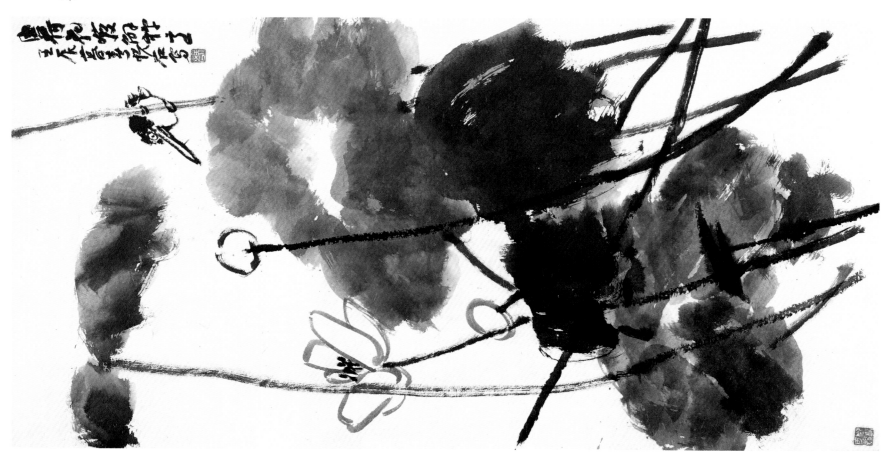

荷

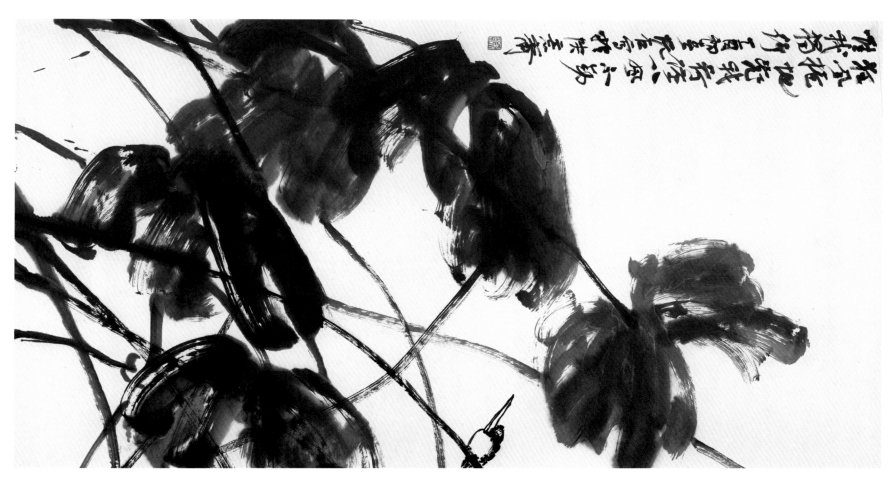

荷

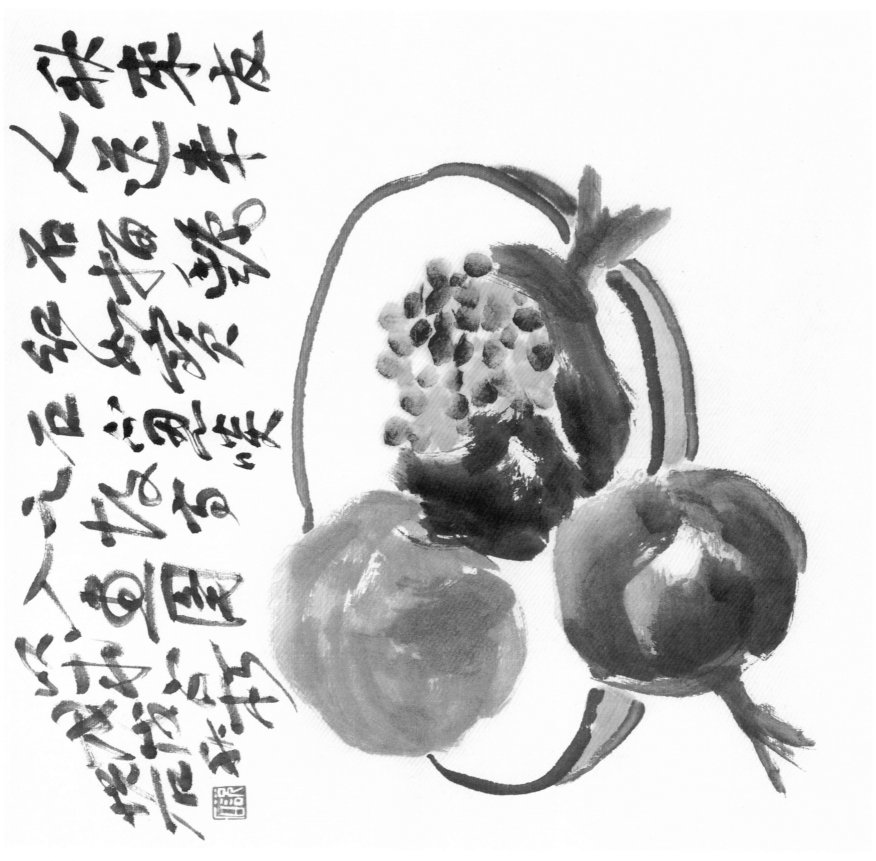

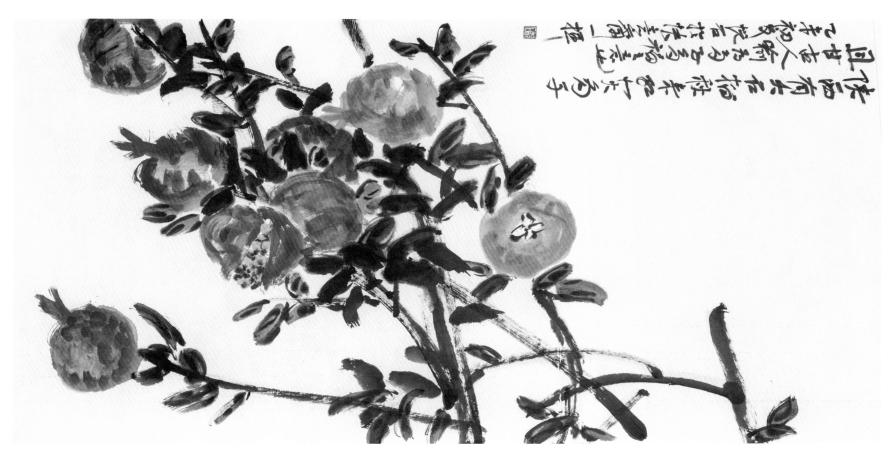

石榴

桃

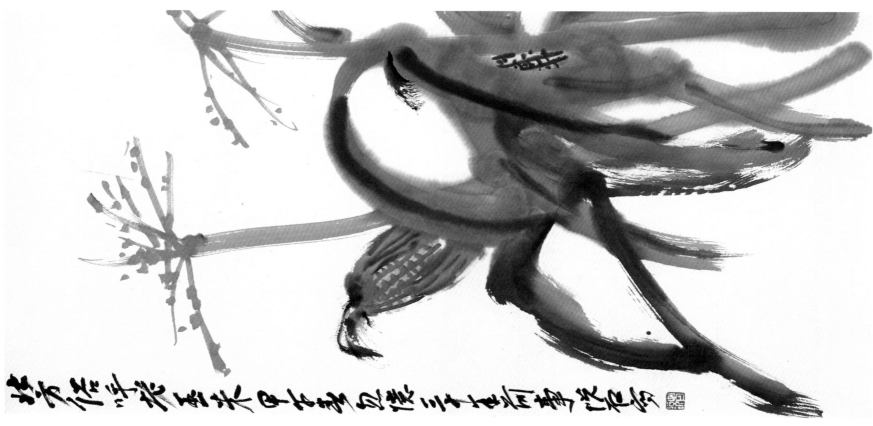

玉米

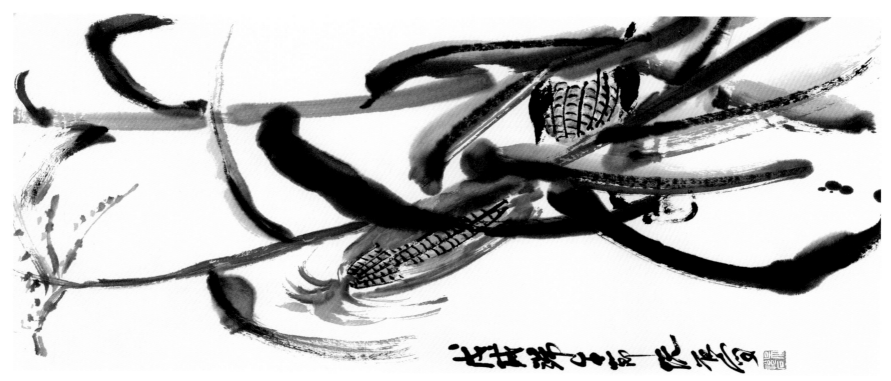

玉米

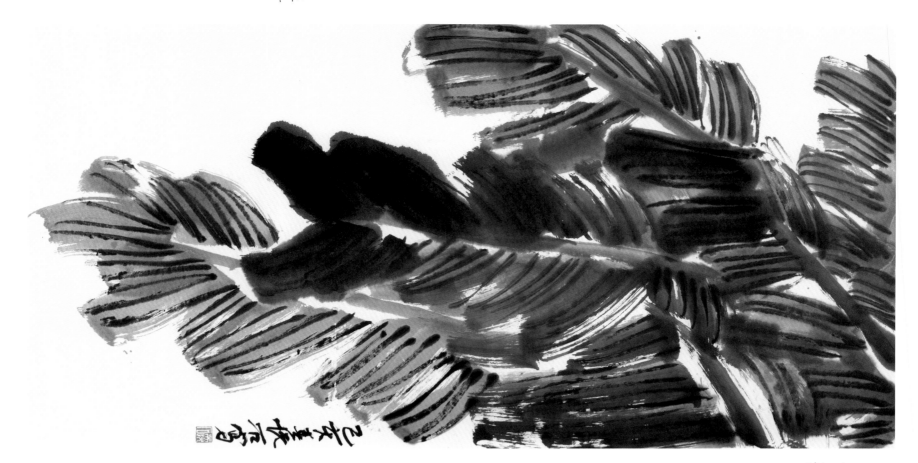

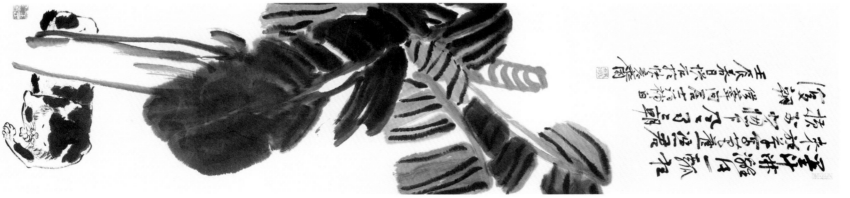

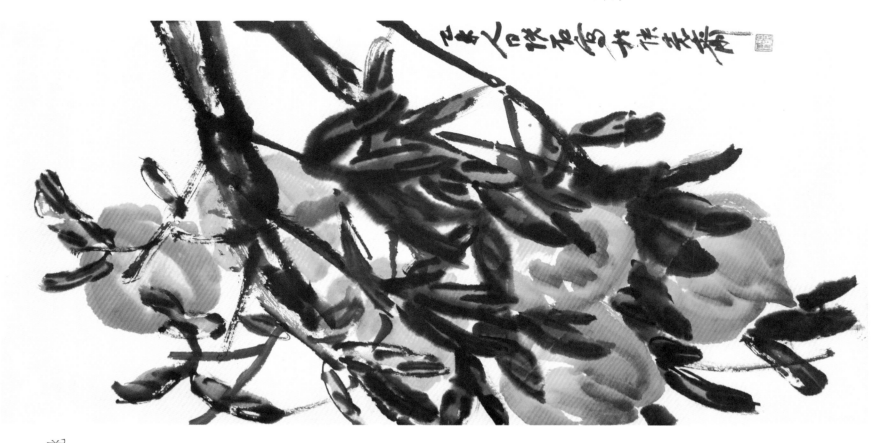

桃

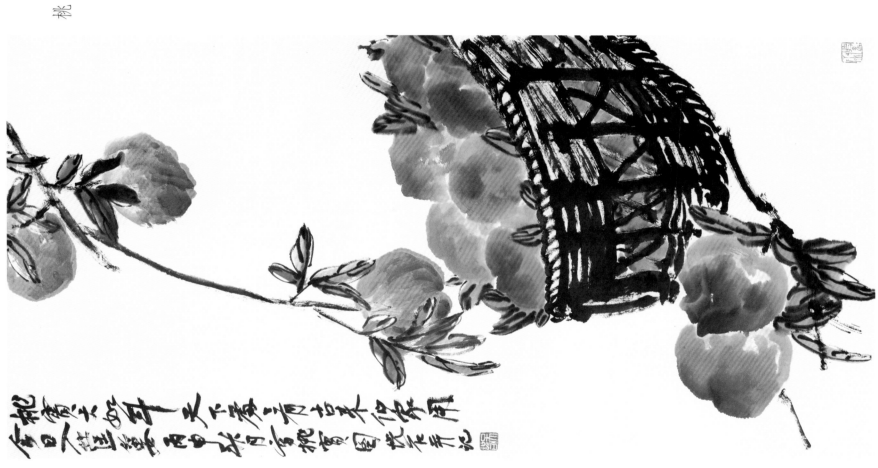

桃

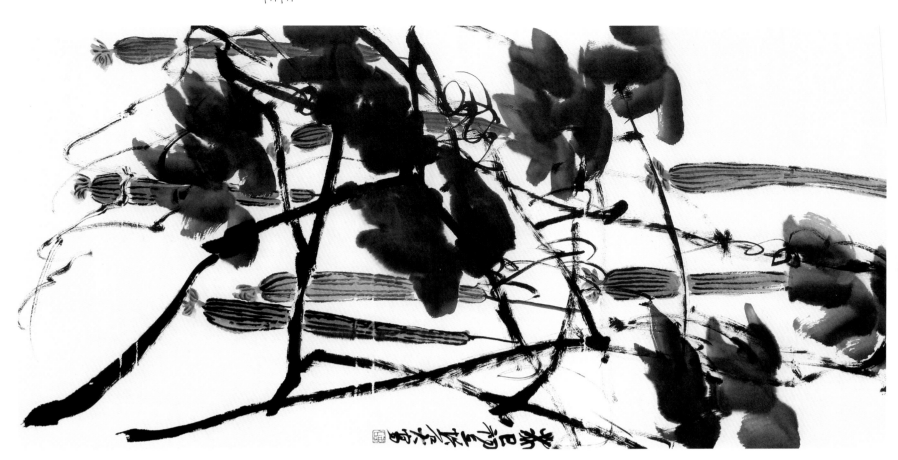

丝瓜

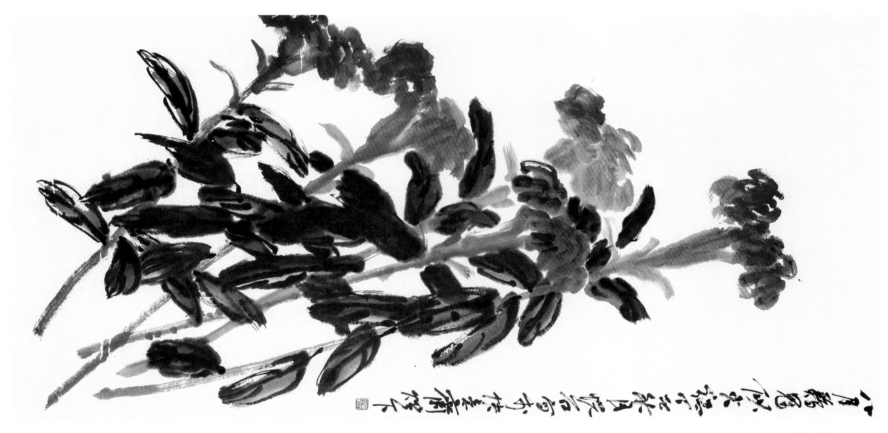

鸡冠花

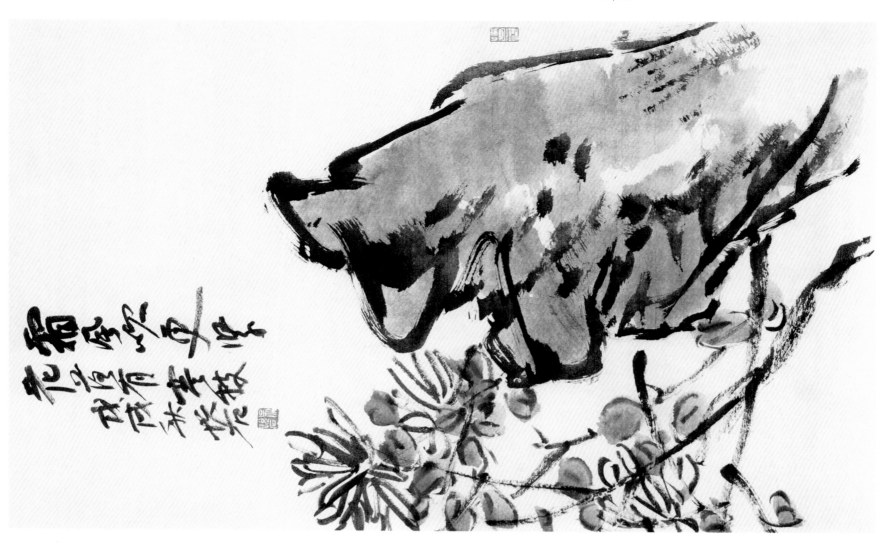

菊

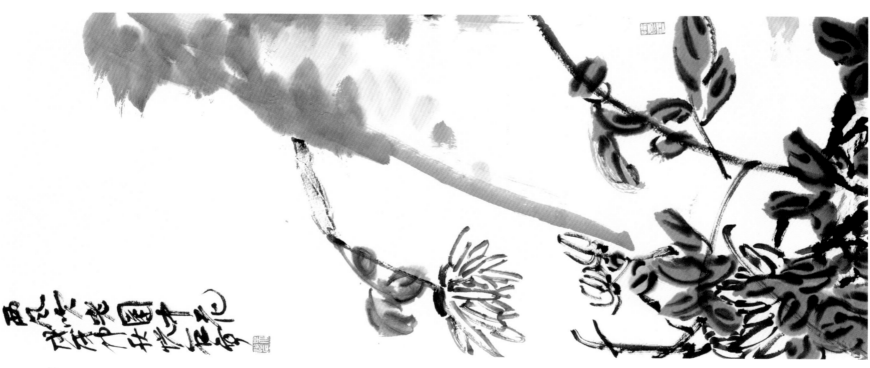

菊

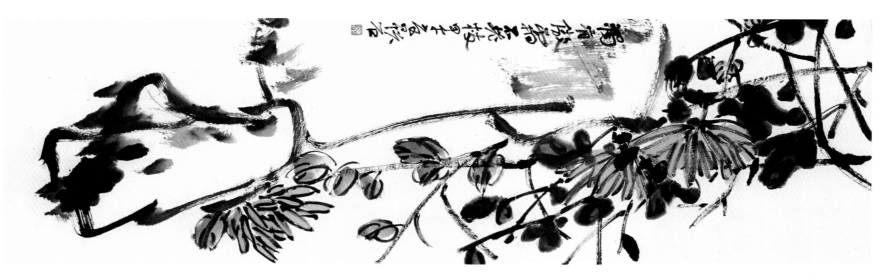

菊

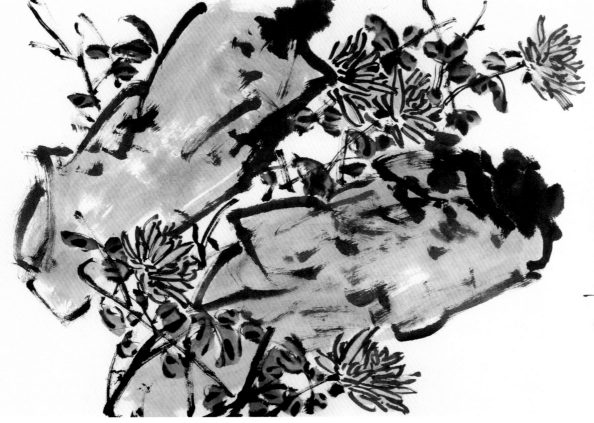

菊

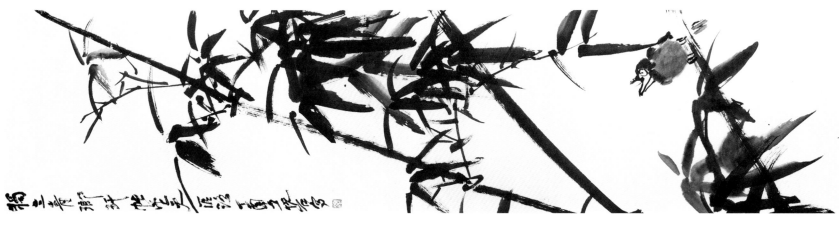

竹

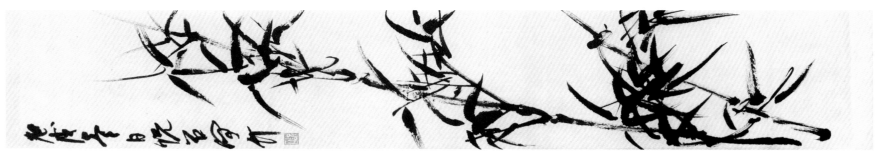

竹

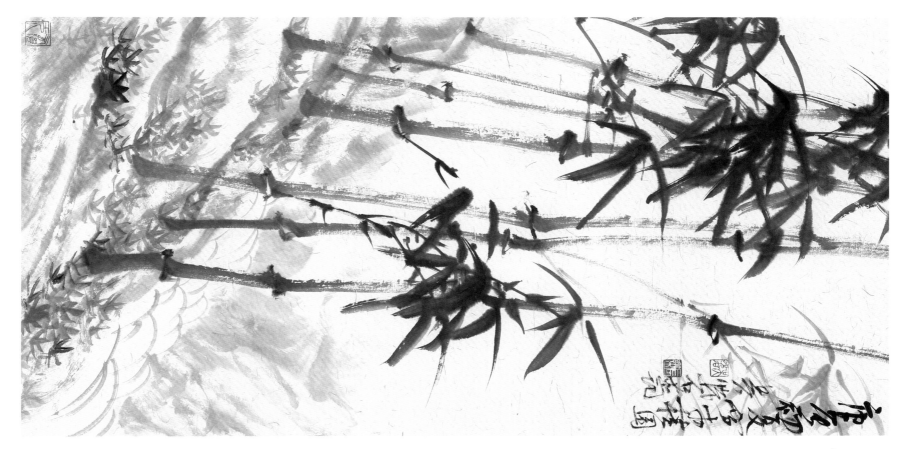

竹

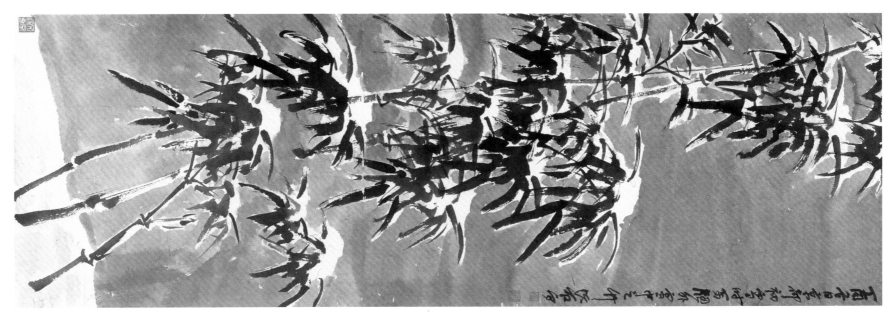

雪竹

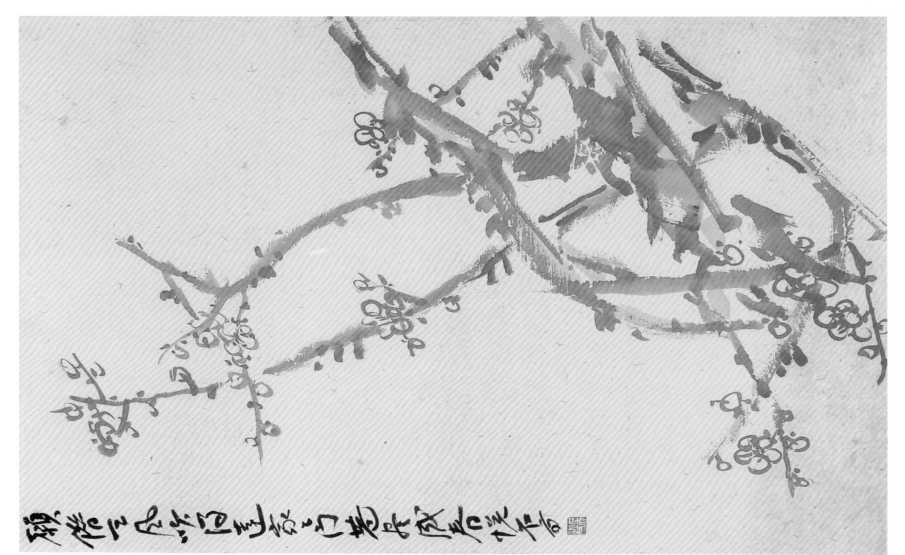

梅

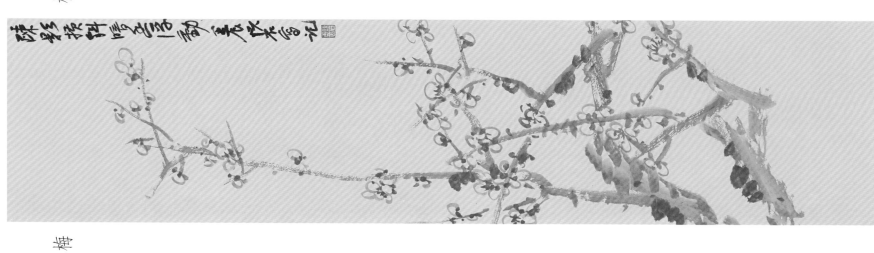

梅

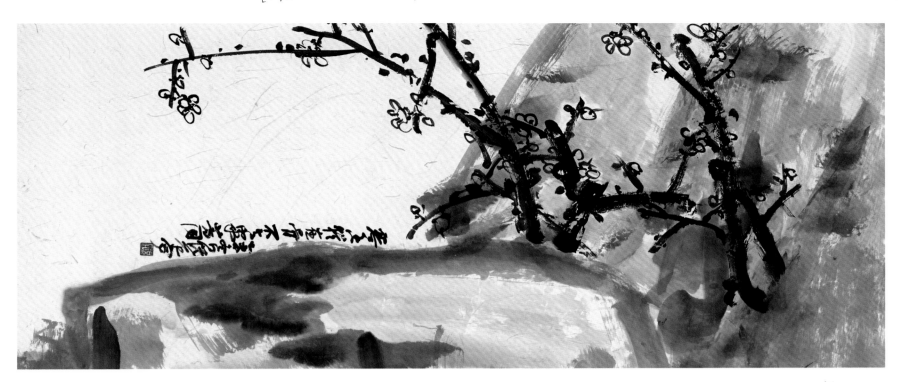

梅

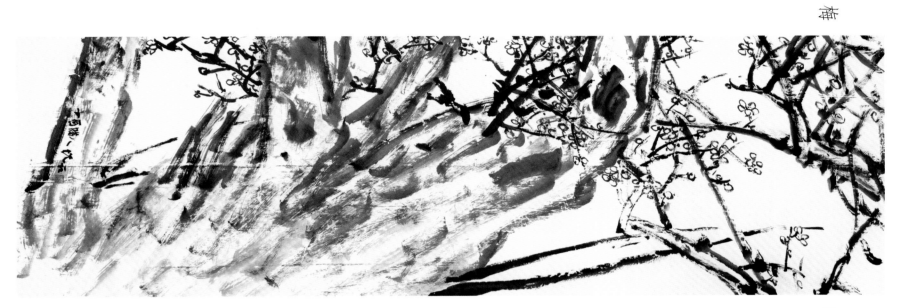

梅

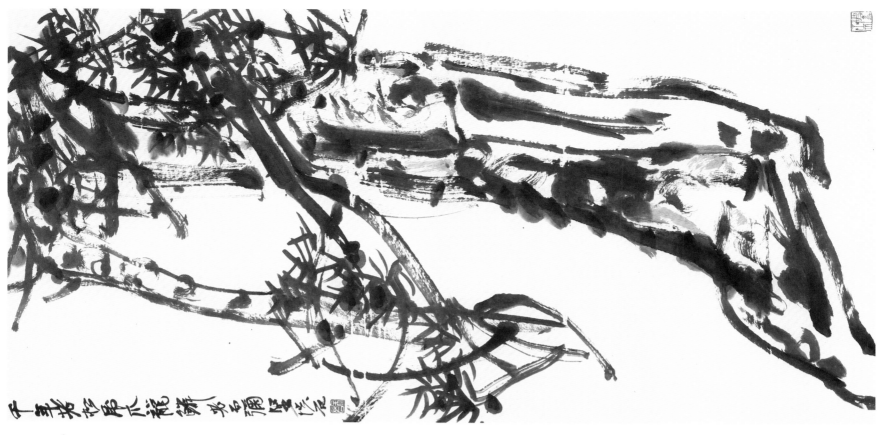

松

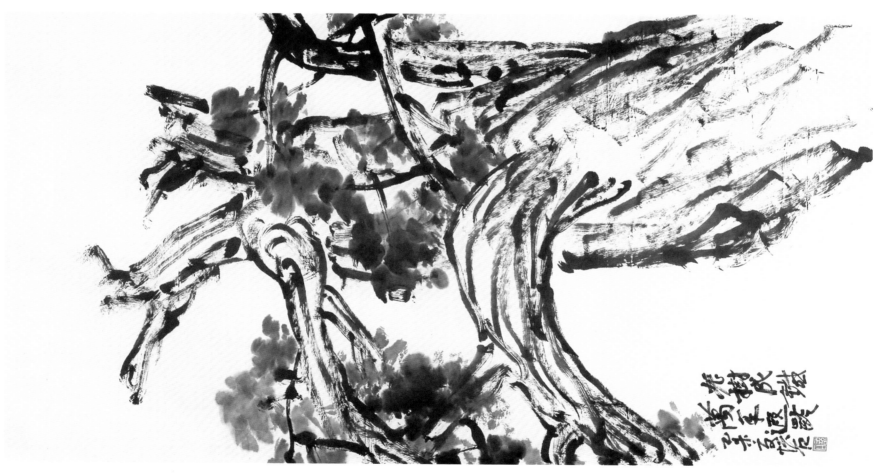

柏

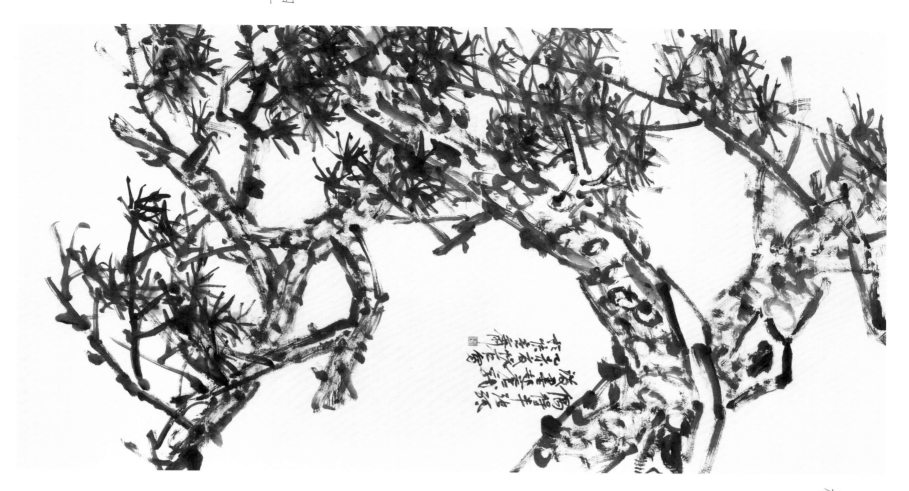

松

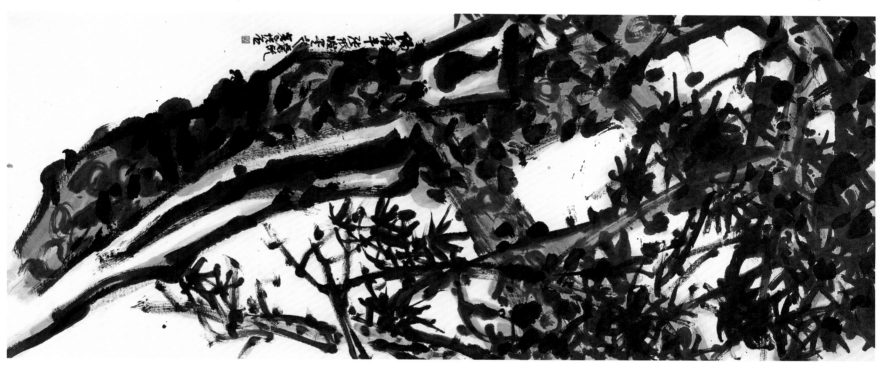

松

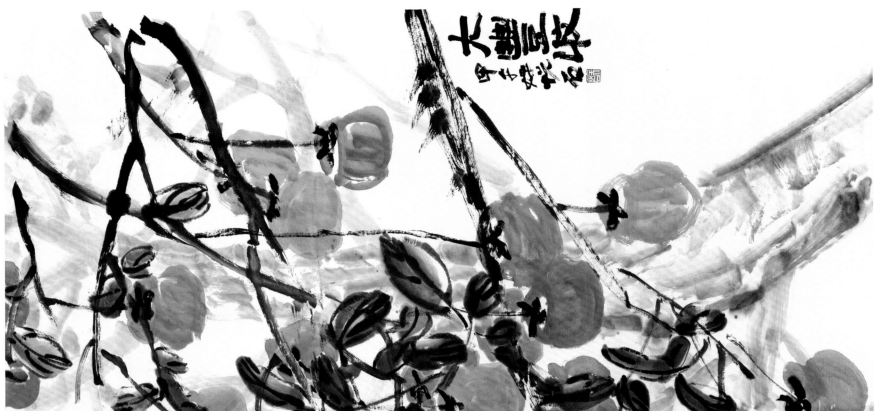

柿

白菜

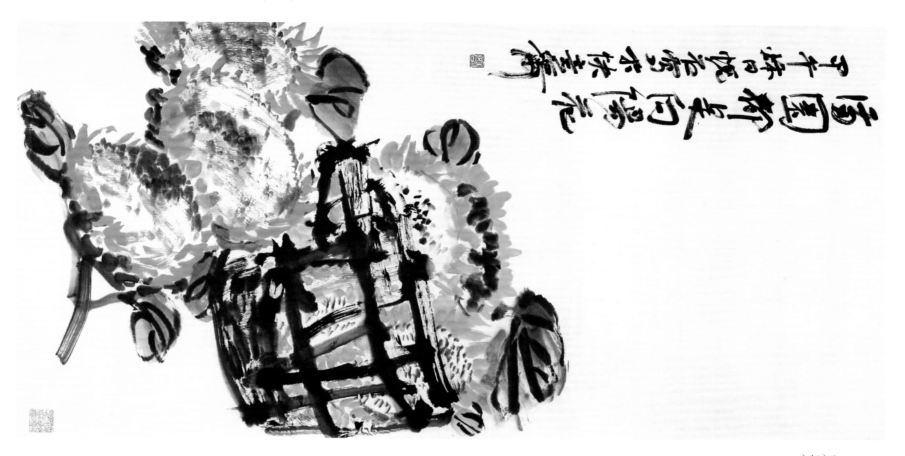

葵花

葵花

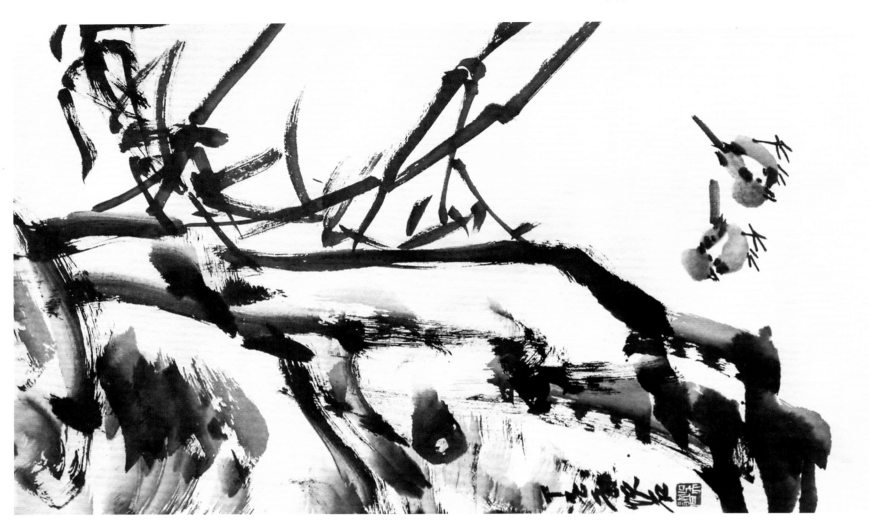

竹雀